minini
LINE FRIENDS
COLORING WORLD

1판 1쇄 인쇄 2023년 7월 18일
1판 1쇄 발행 2023년 7월 28일

발행처 | (주)서울문화사 **발행인** | 심정섭
편집인 | 안예남 **편집장** | 최영미
편집 | 조문정 **디자인** | 권빈
브랜드마케팅 | 김지선 **출판마케팅** | 홍성현, 김호현
제작 | 정수호
출판등록일 | 1988년 2월 16일 **출판등록번호** | 제 2-484
주소 | 서울특별시 용산구 새창로 221-19(한강로2가)
전화 | 02-791-0708(구입), 02-799-9171(편집)
팩스 | 02-790-5922
출력 | 덕일인쇄사 **인쇄처** | 에스엠그린

ISBN 979-11-6923-800-7 (13650)

LINE FRIENDS
COLORING WORLD

#하찮지만 #당당한 #쬐꼬미들

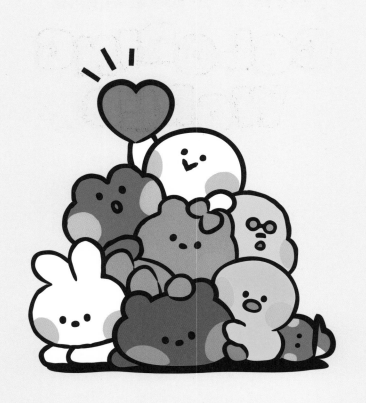

우연한 기회에 마법봉을 얻게 된 샐리가
엉뚱한 주문을 외우다 한눈판 사이, 얼떨결에 탄생하게 된 미니니들.

세상에 대한 넘치는 호기심과
하고 싶은 건 꼭 해야 하는 고집을 가졌지만
하찮고 쬐꼬만 미니니들에게 세상은 호락호락하지 않다.

하지만 남들의 시선 따위에 굴하지 않는 미니니들은
그저 '내가 귀여운 탓이지~'라고 정신 승리하며 말해도 괜찮은 매일을 만들고 있다.

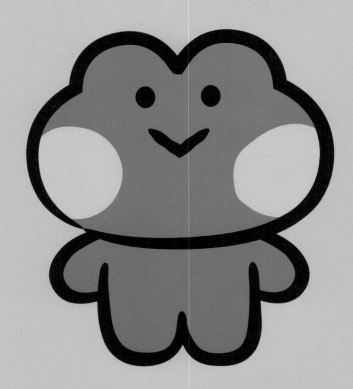

레니니 (lenini)

혼자만의 감성 타임을 즐기면서도 외로운 건 싫은 미니니.
생각은 많지만 정작 행동으로 옮기지는 못해 후회도 많다.
샐리니가 폭주 모드일 때 말리고 싶어 하지만 성공한 적은 없다.
#INFP #낭만개구리 #집돌이 #변함없는표정

레니니를 따라 그려 보자.

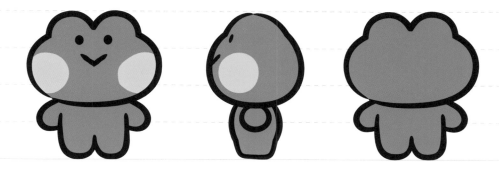

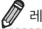 레니니를 컬러링하자.

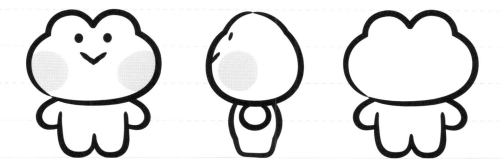

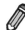 레니니를 따라 그리고 컬러링하자.

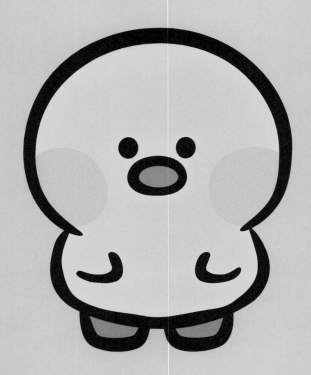

샐리니 (selini)

매사에 뒤돌아보지 않고 일단 지르고 보는 편인 미니니.
급우울해졌다가 금세 괜찮아지기도 하는 등
감정 롤러코스터를 탄다.
#ENFP #마이웨이 #식탐왕 #급발진

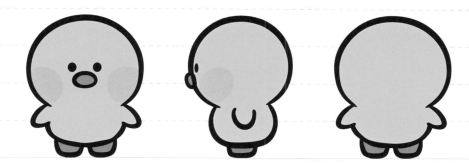

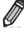 샐리니를 컬러링하자.

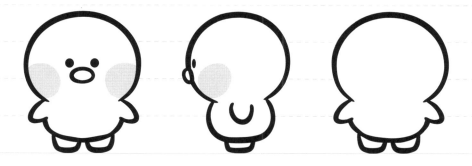

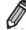 샐리니를 따라 그리고 컬러링하자.

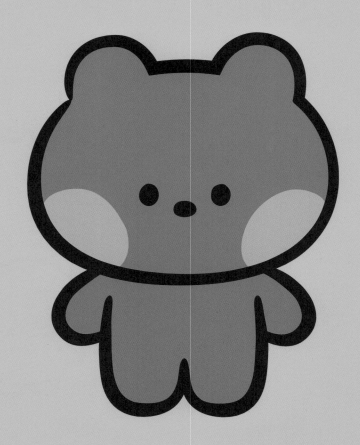

브니니 (bnini)

미니니들이 저지른 사고를 수습하는 트러블서포터 미니니.
브니니는 말을 할 수 있지만, 대체로 머릿속에서 하는
혼잣말이고 밖으론 거의 들리지 않는다.
#INTJ #트러블서포터 #조용한혼잣말 #해결사

브니니를 따라 그려 보자.

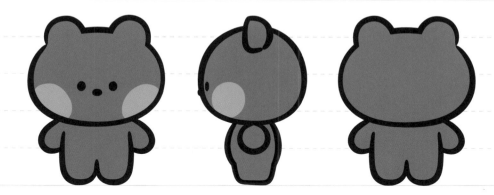

 브니니를 컬러링하자.

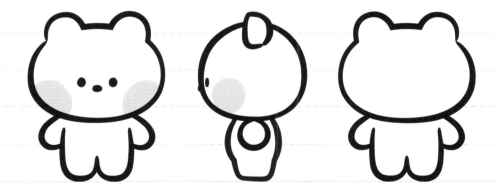

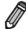 브니니를 따라 그리고 컬러링하자.

· 코니니를 소개합니다 ·

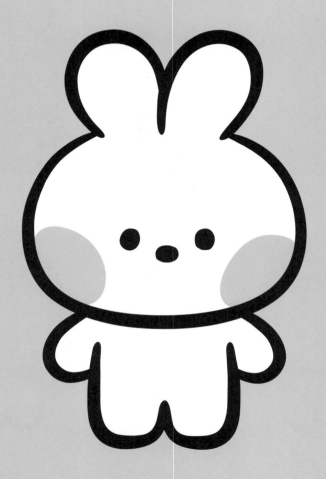

코니니 (conini)

늘 바삐 계획을 세우고 있지만,
자세히 보면 계획적으로 걱정하고 있는 미니니.
계획에 차질이 생기면 예민해져서
미니니들과 종종 다투기도 한다.
#ENFJ(ENTJ) #열정만수르 #걱정도계획적으로 #극J성향

10

코니니를 따라 그려 보자.

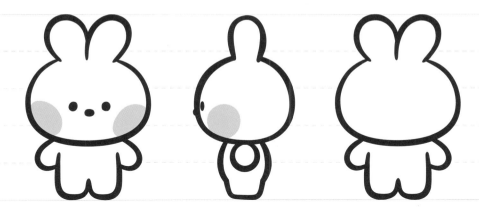

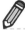 코니니를 컬러링하자.

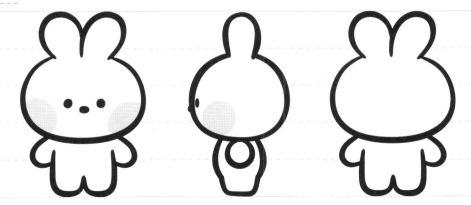

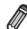 코니니를 따라 그리고 컬러링하자.

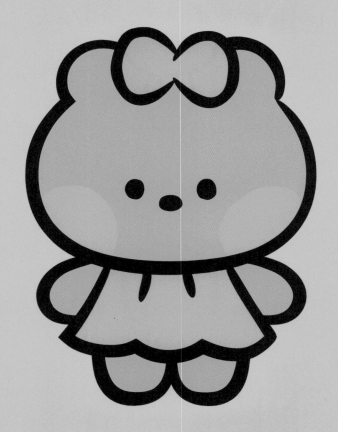

초니니 (chonini)

예쁜 것, 귀여운 것, 반짝이는 것을 좋아하는 미니니.
알 수 없는 미래보다 현실에 충실한 편이다. 엄청난 친화력의
친구 부자로, 처음 보는 미니니들을 소개해 주곤 한다.
#ESTP #YOLO #리액션부자 #친구부자 #인싸

초니니를 따라 그려 보자.

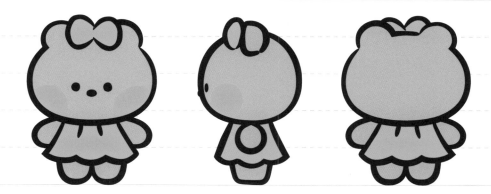

 초니니를 컬러링하자.

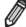 초니니를 따라 그리고 컬러링하자.

제니니를 소개합니다

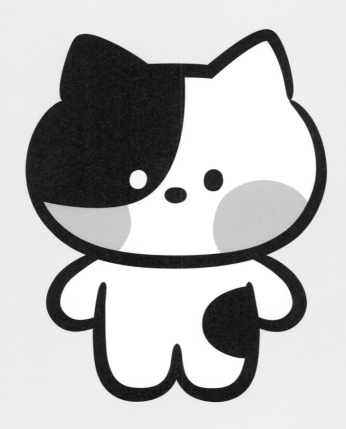

제니니 (jenini)

무슨 생각을 하고 사는지 알 수 없는 포커페이스 미니니.
평소에는 불러도 절대 오지 않는 새침쟁이지만,
어느새 나타나서 꾹꾹이를 하는 츤데레 고양이이다.
#INTP #고집쟁이 #포커페이스 #박스좋아

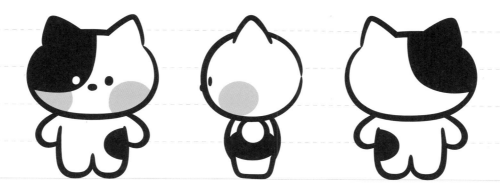

 제니니를 컬러링하자.

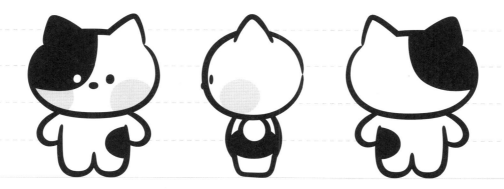

 제니니를 따라 그리고 컬러링하자.

15

무니니 (moonini)

의도치 않게 일을 망치는데 도가 튼 미니니.
부정적인 결과도 좋게 생각하는 경향이 있다.
가끔 이해하지 못할 행동과 말을 하는데 정말 아무 이유가 없다.
#ENFP #어디로튈지모름 #엉뚱미 #머릿속꽃밭(긍정필터)

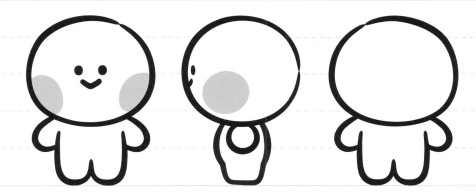

 무니니를 컬러링하자.

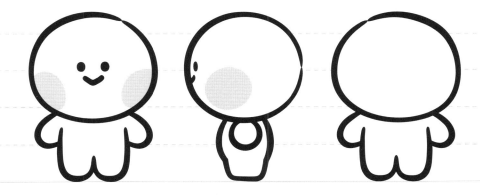

 무니니를 따라 그리고 컬러링하자.

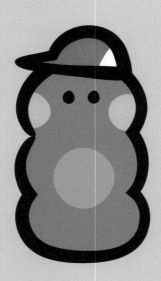

드니니 (dnini)

왜인지 친구들의 도구로 쓰이는 미니니.
늘려서 막대기, 말아서 공, 또는 열쇠나 연장 모양으로 만들면
꽤 유용하다. 사실 귀찮아서 누가 뭘 하든 신경 안 쓰는 편이다.
#ISTP #귀차니즘 #만능툴 #말랑콩떡

드니니를 따라 그려 보자.

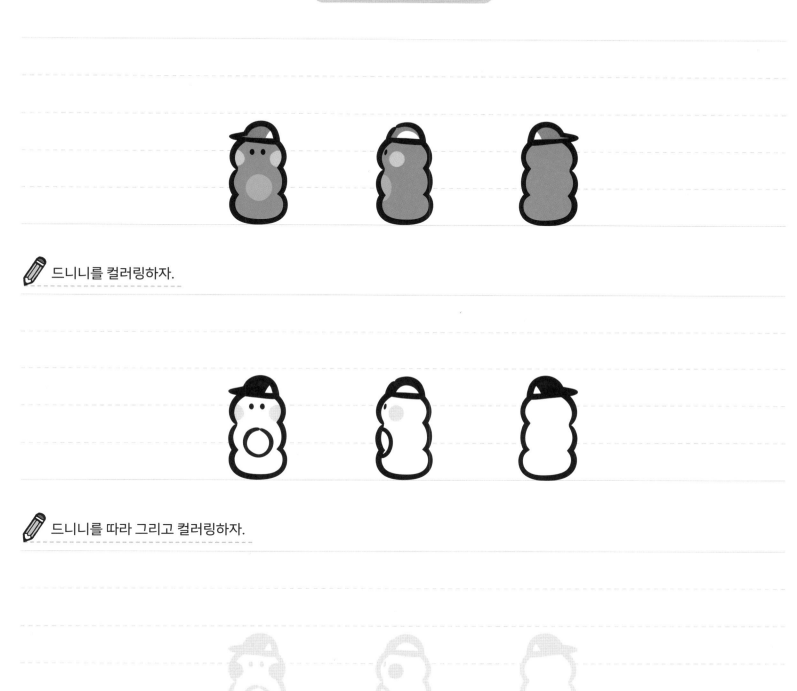

✏️ 드니니를 컬러링하자.

✏️ 드니니를 따라 그리고 컬러링하자.

· 팡니니를 소개합니다 ·

팡니니 (pangnini)

평소엔 조용하지만 속으로는 장난기가 다분한 미니니.
타인을 배려하는 성격 탓에 주로 샌드백 역할을 맡는 편이다.
잠이 많아서 약속에 못 오는 경우가 종종 있다.
#ISFJ #귀여운허당 #대책없이긍정적 #잠만보

팡니니를 따라 그려 보자.

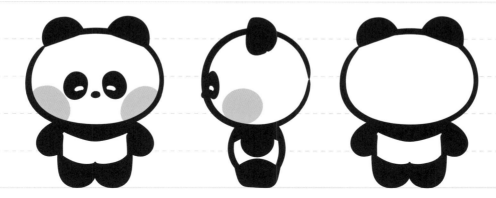

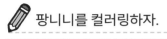 팡니니를 컬러링하자.

🖊 팡니니를 따라 그리고 컬러링하자.

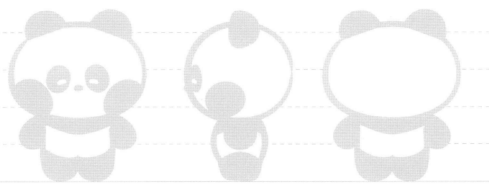

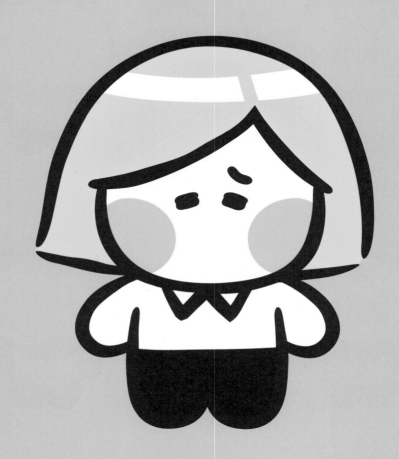

젬니니 (jamnini)

호불호가 확실하고 매사가 확실한 걸 좋아하는 미니니.
감성적인 레니니와 대책 없는 무니니만 보면 잔소리가 폭발하지만,
그것도 나름의 애정 표현이라고 생각한다.
#ESTJ #자기애충만 #팩폭전문가 #겉바속촉

젬니니를 따라 그려 보자.

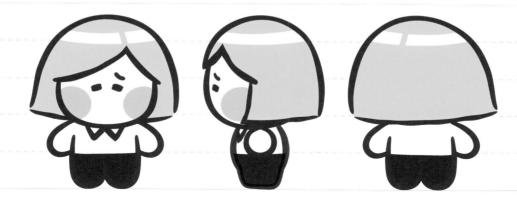

 젬니니를 컬러링하자.

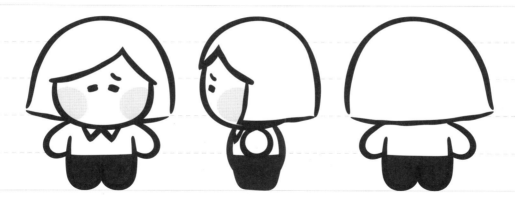

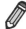 젬니니를 따라 그리고 컬러링하자.

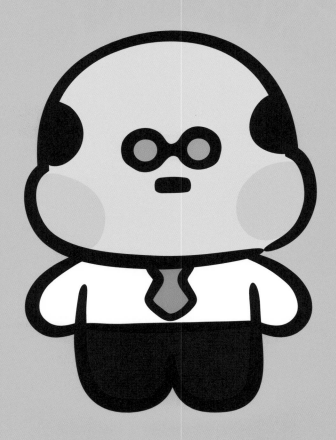

보니니 (bonini)

트렌드에 민감하고 남들이 좋다는 건 다 따라 하는 미니니.
하지만 어딘가 촌스럽다. 미니니 친구들을 좋아하지만
자신을 귀찮게 할까 봐 티 내지 않고 속으로만 좋아하는 편이다.
#ISTJ #트렌드민감남 #요즘MZ세대는이래

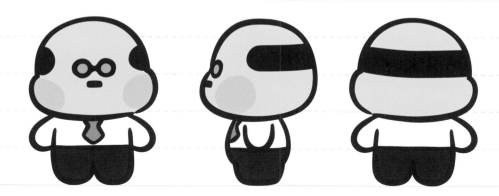

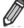 보니니를 컬러링하자.

 보니니를 따라 그리고 컬러링하자.

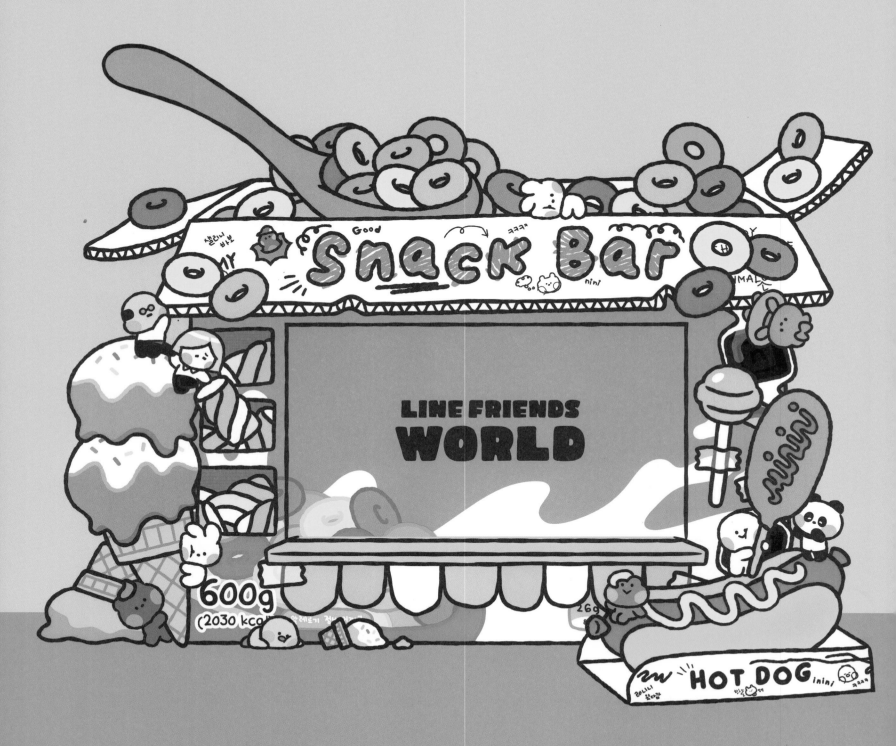

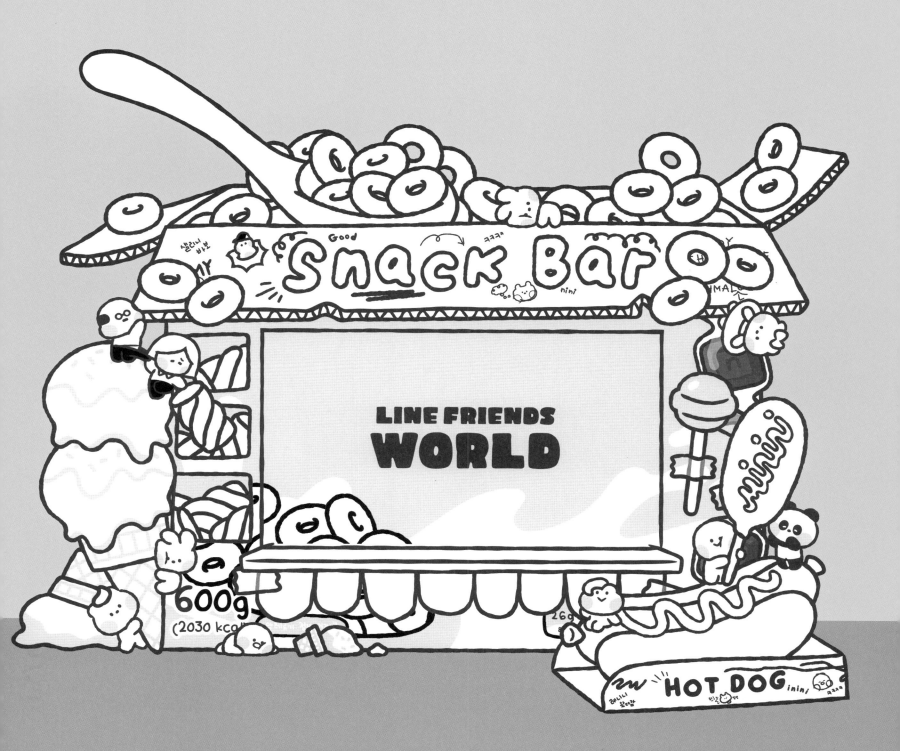

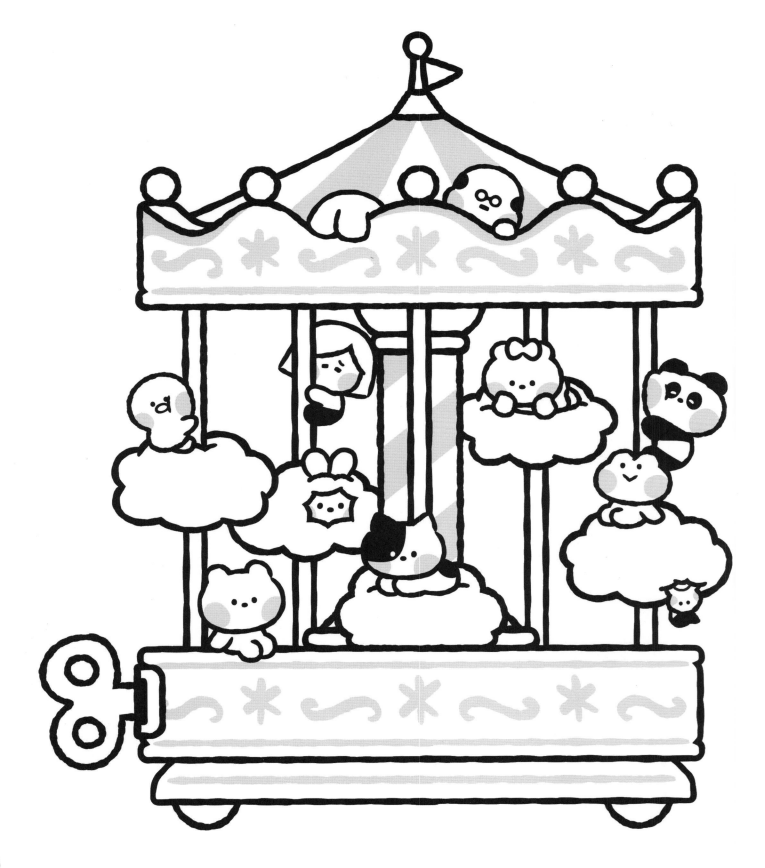

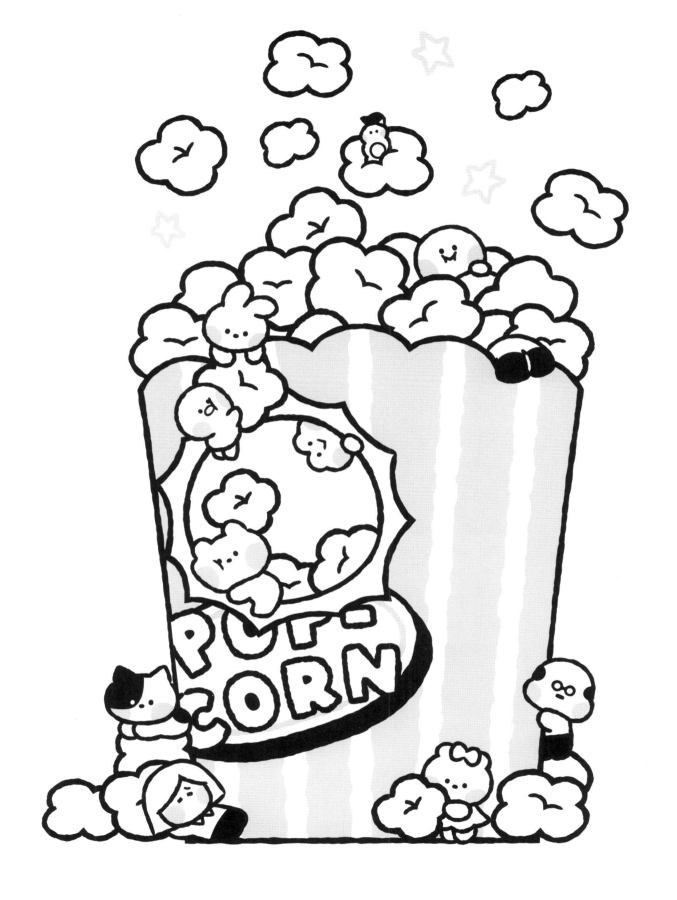

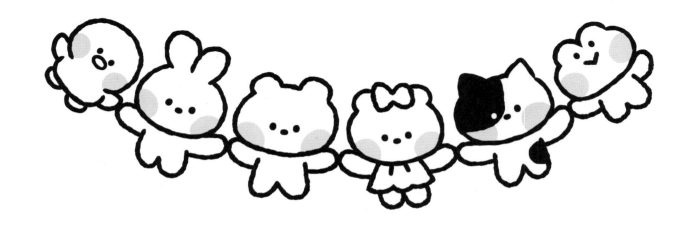

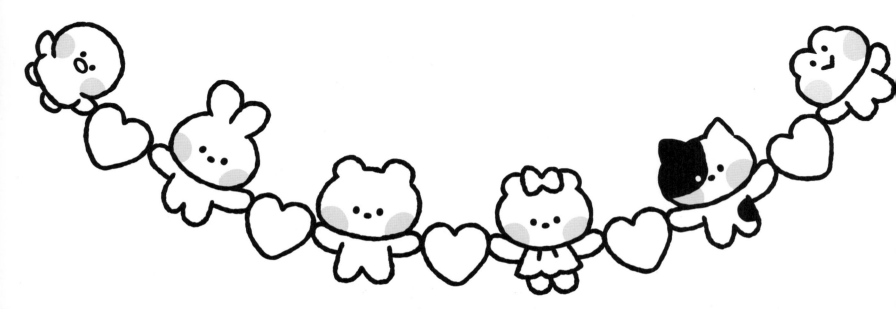

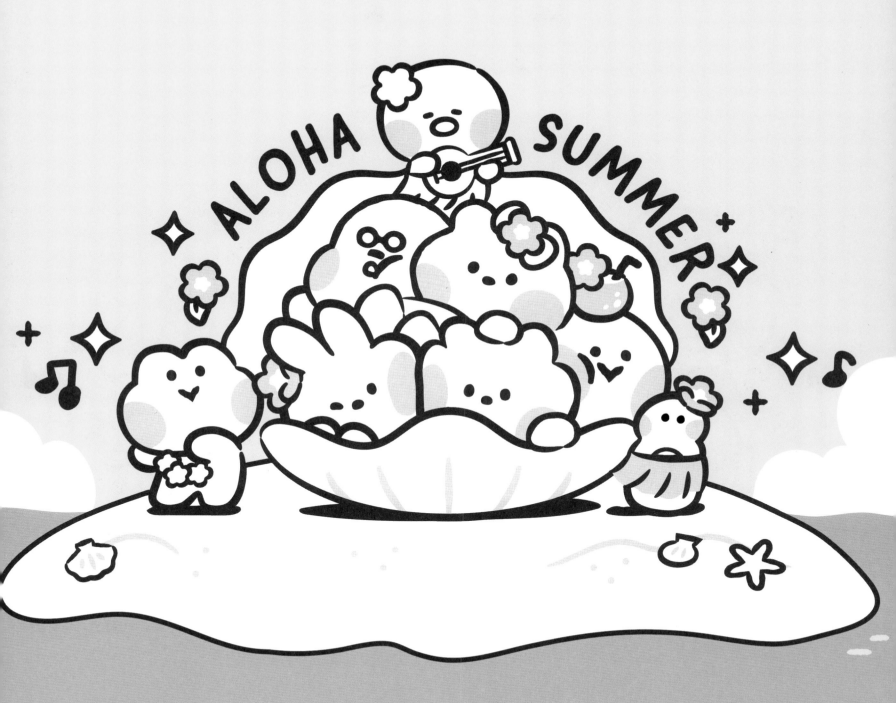

39

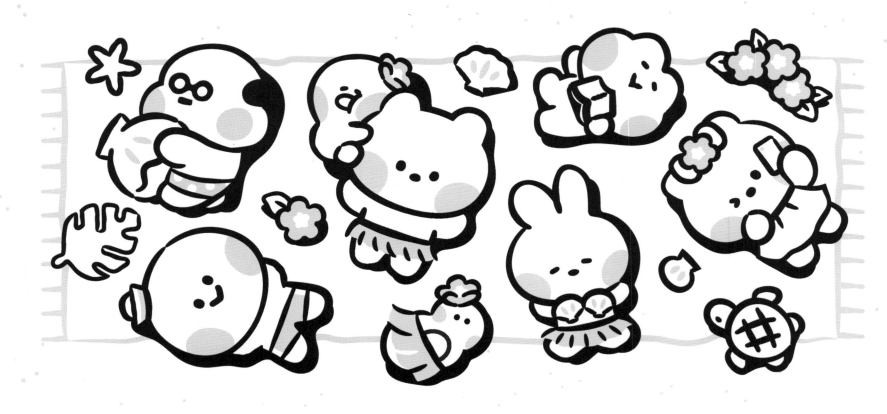

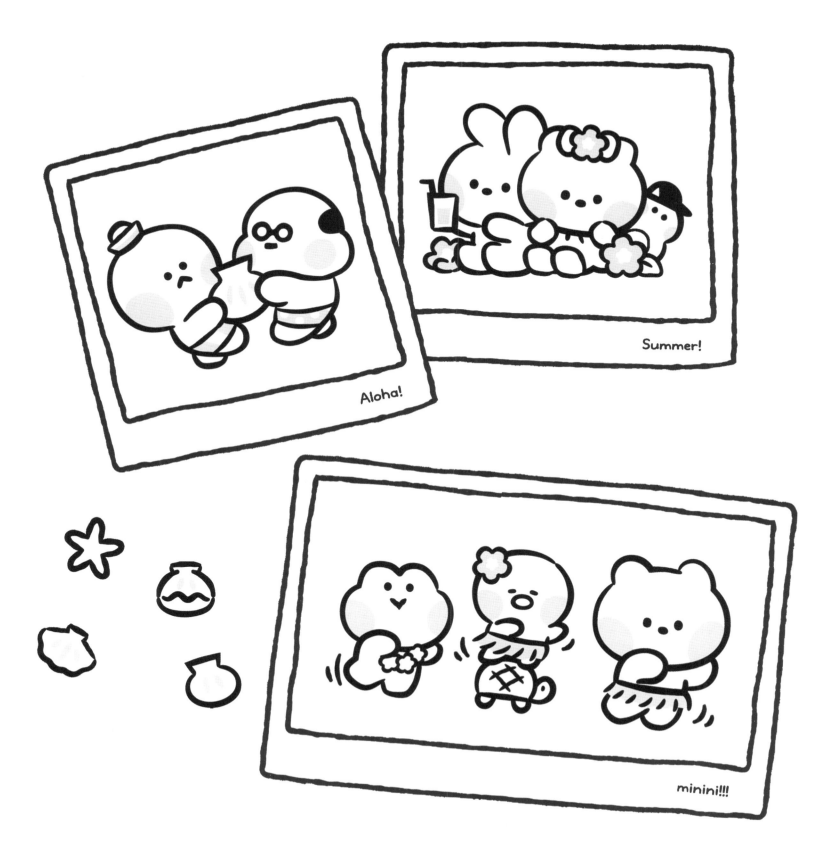

Aloha!

Summer!

minini!!!

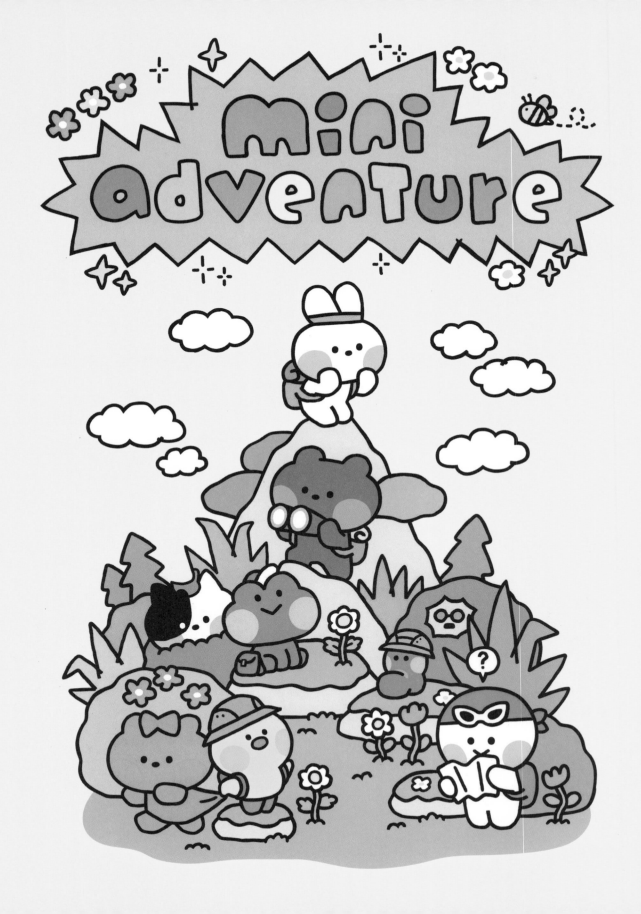

43

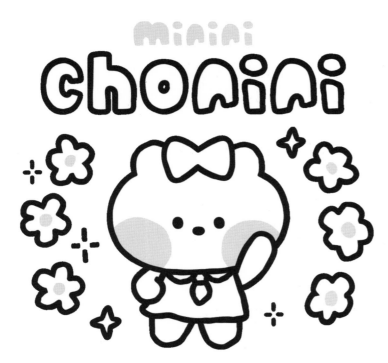

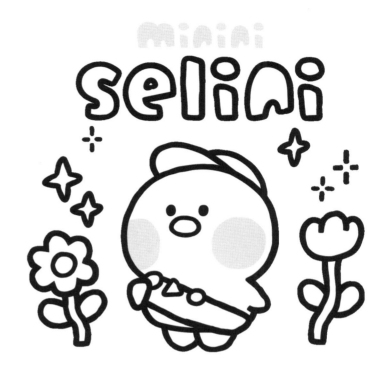

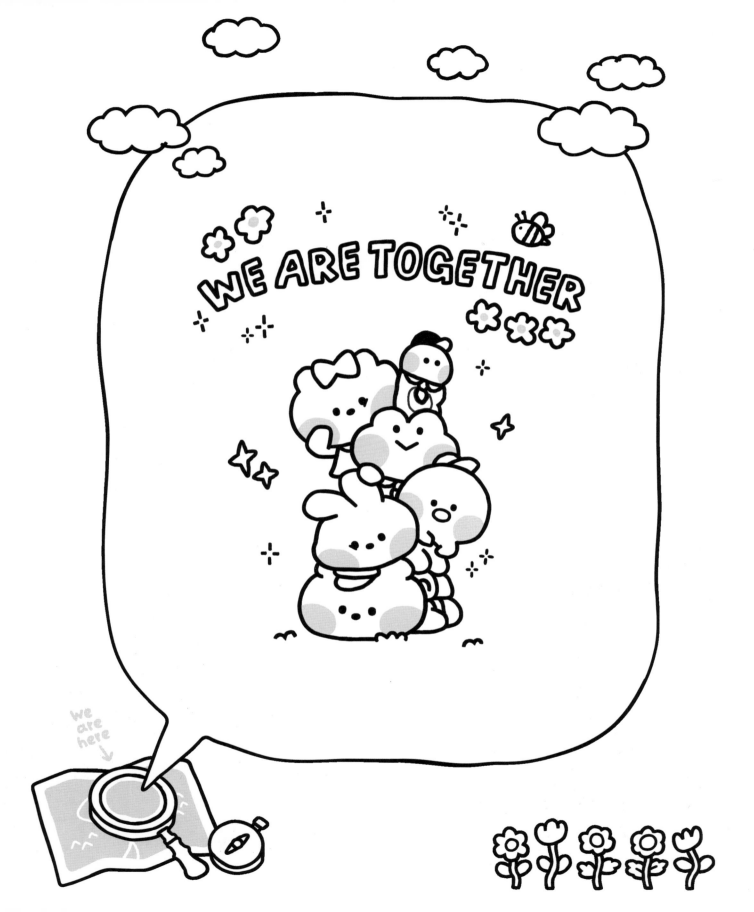

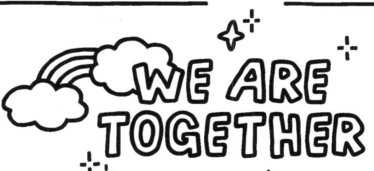

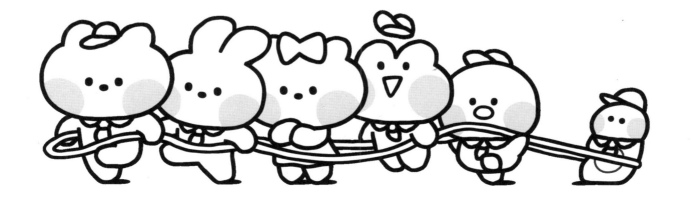

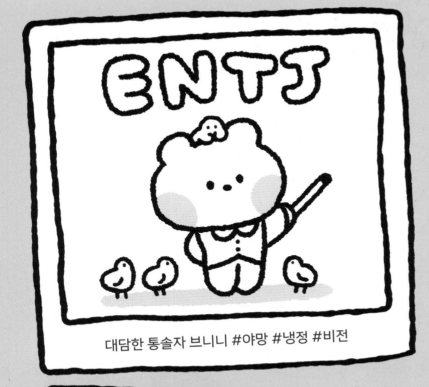

대담한 통솔자 브니니 #야망 #냉정 #비전

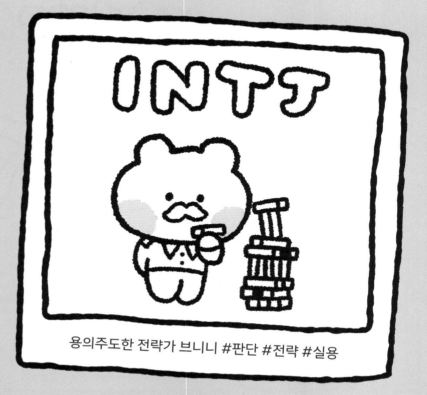

용의주도한 전략가 브니니 #판단 #전략 #실용

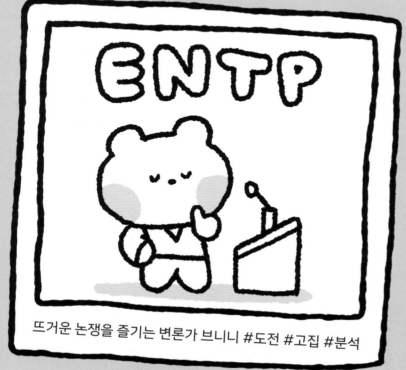

뜨거운 논쟁을 즐기는 변론가 브니니 #도전 #고집 #분석

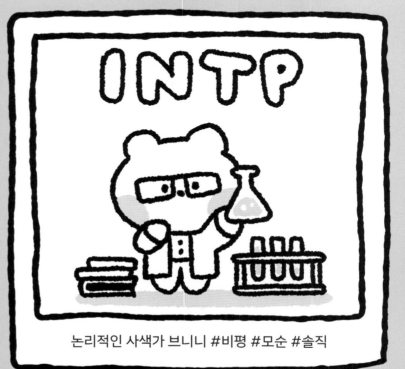

논리적인 사색가 브니니 #비평 #모순 #솔직

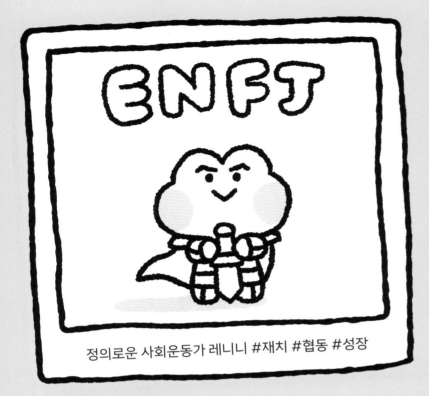

정의로운 사회운동가 레니니 #재치 #협동 #성장

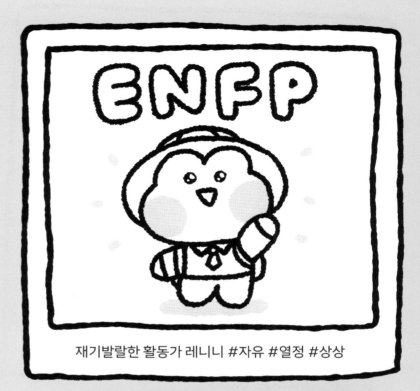

재기발랄한 활동가 레니니 #자유 #열정 #상상

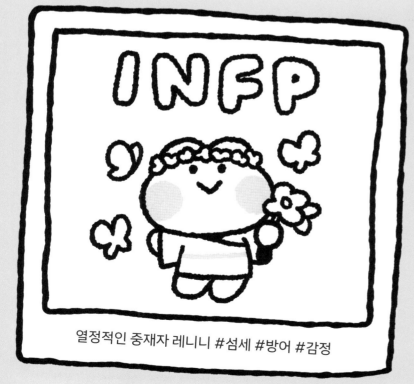

열정적인 중재자 레니니 #섬세 #방어 #감정

선의의 옹호자 레니니 #관찰 #영감 #결단

사교적인 외교관 샐리니 #친절 #조화 #칭찬

엄격한 관리자 샐리니 #판단 #규칙 #계산

청렴결백한 논리주의자 샐리니 #정확 #안정 #명확

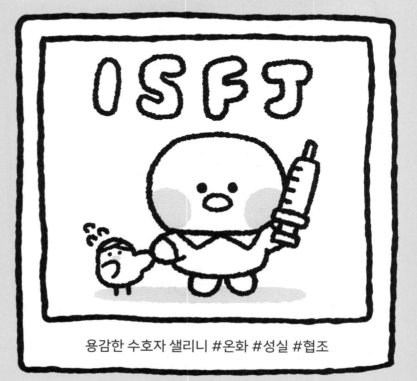

용감한 수호자 샐리니 #온화 #성실 #협조

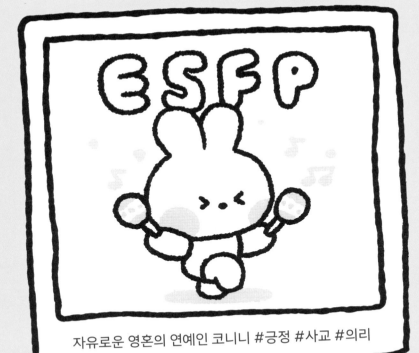

자유로운 영혼의 연예인 코니니 #긍정 #사교 #의리

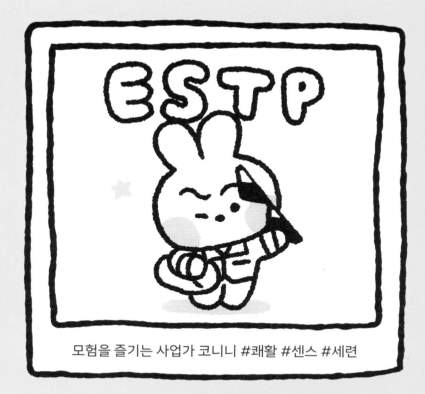

모험을 즐기는 사업가 코니니 #쾌활 #센스 #세련

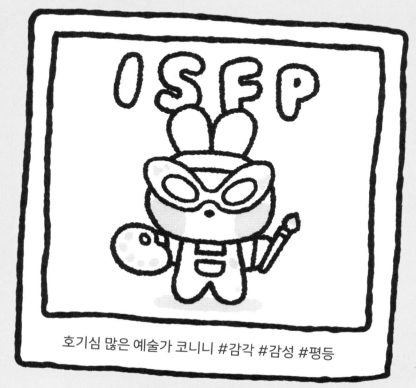

호기심 많은 예술가 코니니 #감각 #감성 #평등

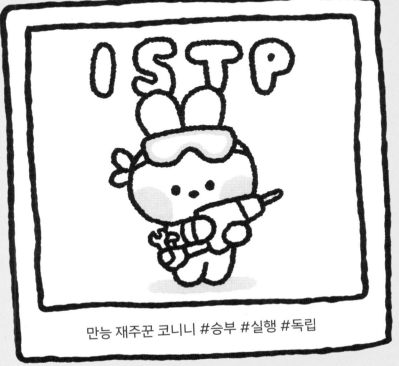

만능 재주꾼 코니니 #승부 #실행 #독립

57

conini's outfit of the day

Dancer pose → Side plank pose → Cobra pose

Pyramid pose ← Lotus pose ← Locust pose

Hundred pose → Plank pose → Lazy pose

one set done!

62

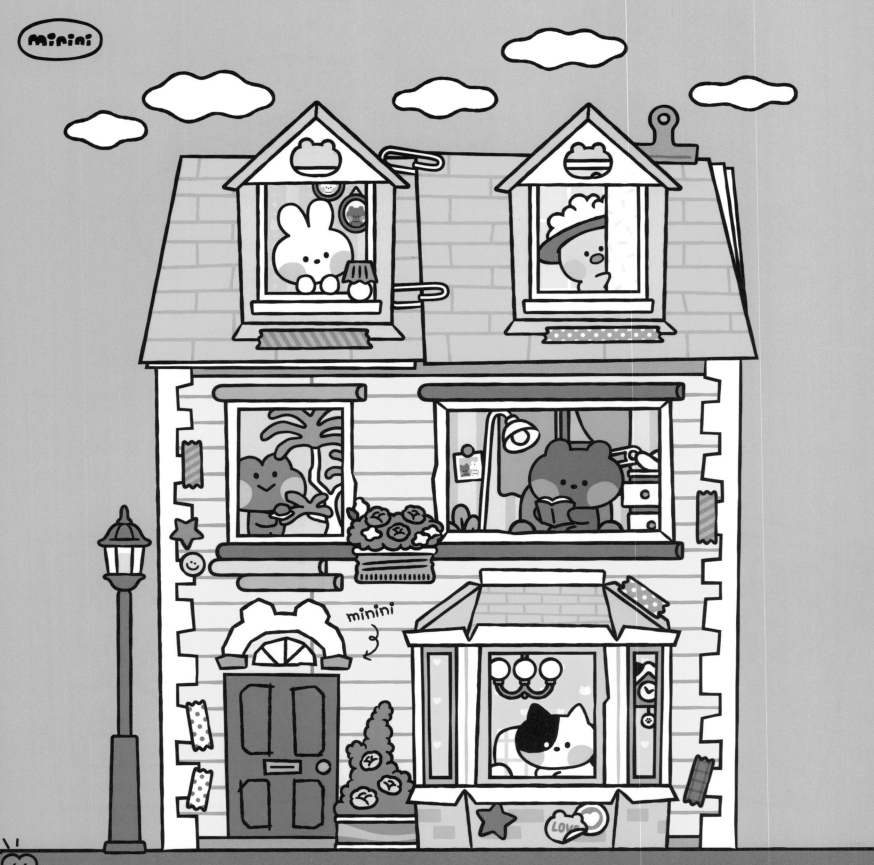

minini

minini

minini

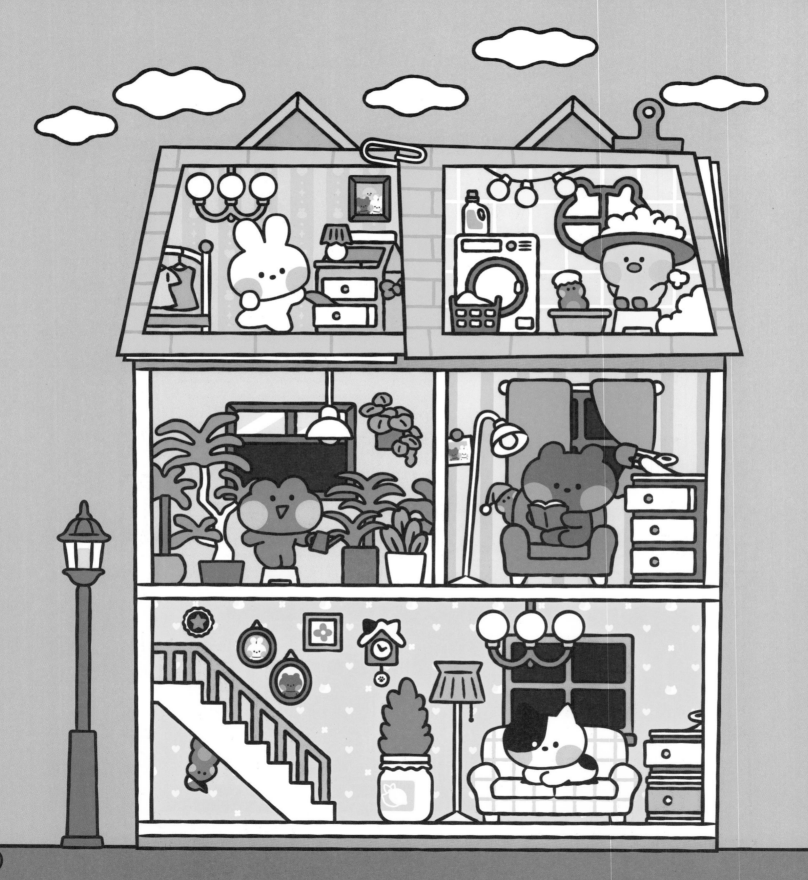

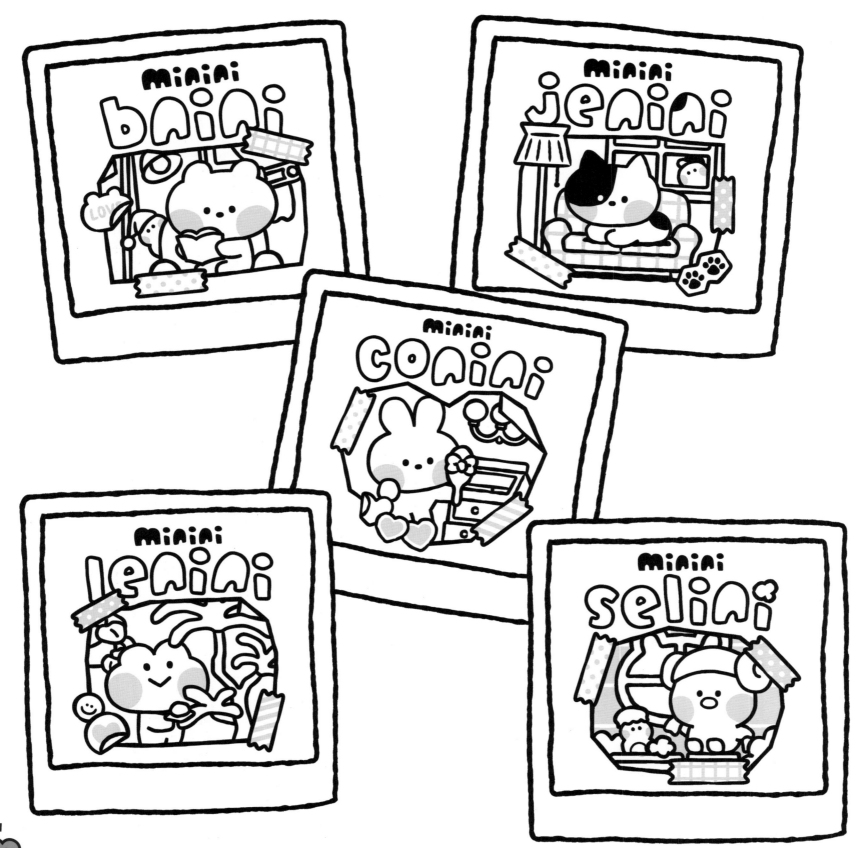

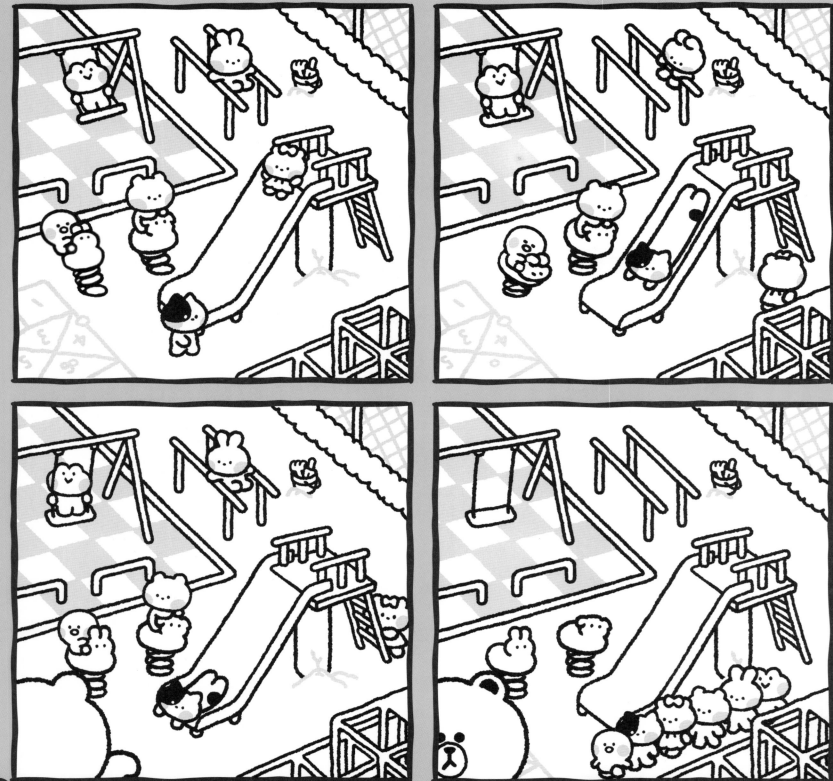

71

라인프렌즈 미니니

만들기 월드

나만의 굿즈 만들기

· 만들기 1. 미니니 팝업 카드 ·

팝업 카드는 종이를 펼쳤을 때 입체적인 모양이 나타나는 카드예요.
다음 만들기 과정을 보며, 오른쪽 도안을 사용하여 팝업 카드를 만들어 보세요.

만들기 과정

① 도안의 겉지와 속지의 검정 선을 따라 가위로 오려요.
② 겉지는 그림이 없는 면이 안쪽으로 향하게 반으로 접어요.
③ 속지는 그림이 있는 면이 안쪽으로 향하게 반으로 접어요.
④ 속지를 다시 펼치고, 가운데 모양의 위아래의 선 2개를 칼로 자른 다음, 종이를 안쪽으로 넣어 접어요.

과정 ❹-1 빨간 화살표가 가리키는 선 2개를 자름.

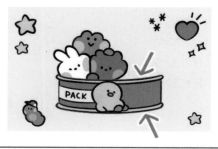

과정 ❹-2 빨간 화살표가 가리키는 방향으로 종이를 넣어 접음.

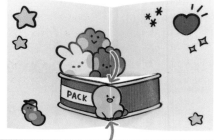

⑤ 속지를 다시 반으로 접은 다음, 풀칠하여 겉지에 붙여요.
⑥ 꾸미기 그림을 오려서 팝업 카드 안쪽에 붙여 꾸미면 완성!

과정 ❺

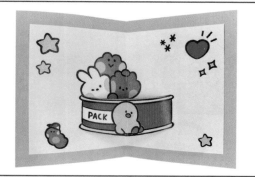

완성

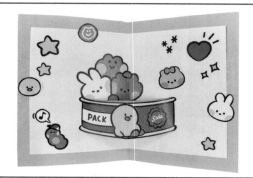

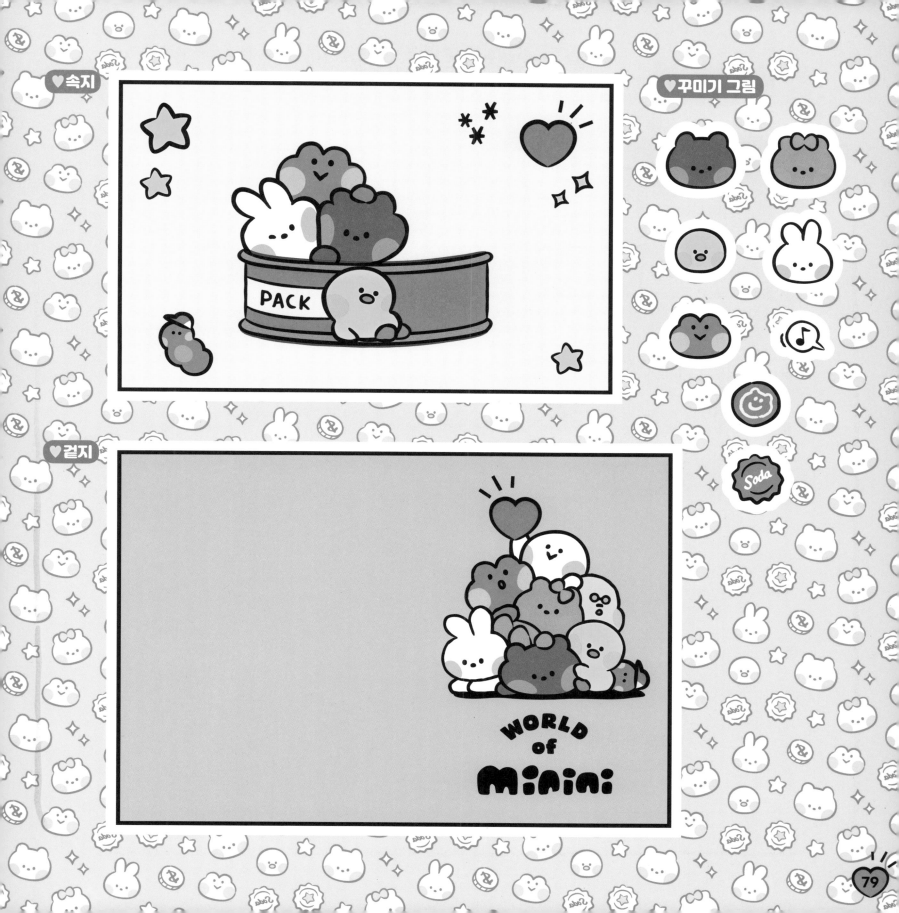

♥ 속지

PACK

♥ 꾸미기 그림

♥ 겉지

WORLD of minini

· 만들기 2. 미니니 포토 메시지 카드 ·

포토 메시지 카드를 오린 후, 앞면에 투명 시트지를 붙인 다음 앞 장과 뒷장을 겹쳐 붙여서 포토 메시지 카드를 완성해 보세요.

♥ 앞 장

TO.

FROM.

♥ 뒷장

♥ 앞 장

TO.

FROM.

♥ 뒷장

81

붙이는 면

붙이는 면

붙이는 면

붙이는 면

가랜드를 오리고,구멍을 뚫은 다음, 실을 넣어 가랜드를 만들어 보세요.

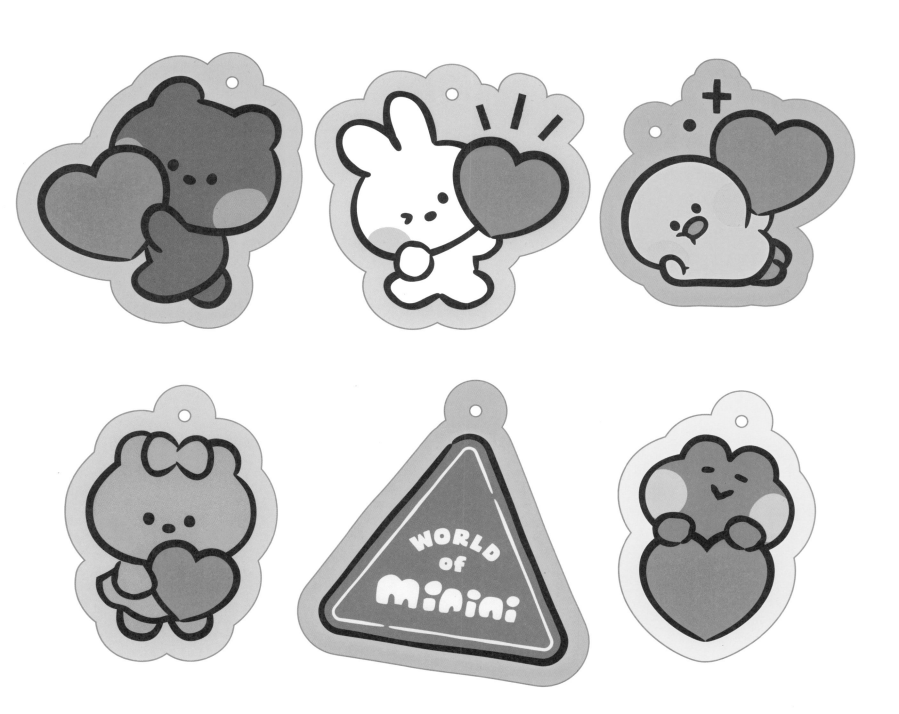

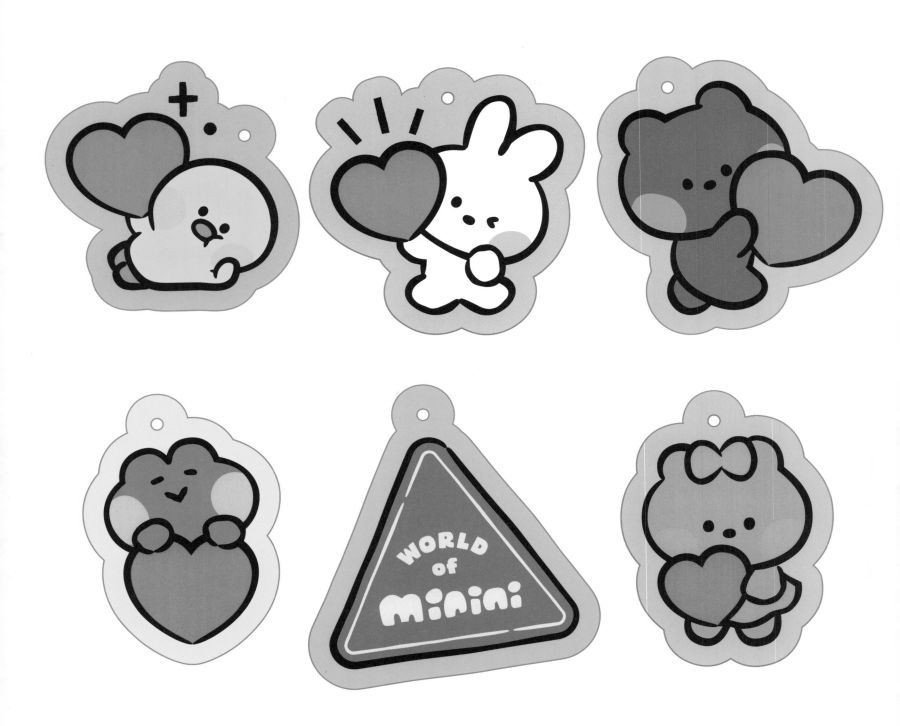